I0392640

THE AMAZING EMOJI SCHOOL Coloring Book

ILLUSTRATED BY DANI KATES

ROO
PUBLISHING

Can you draw patterns in the rest of the letters?
Try copying the ones you see, or design your own!

LET'S DOODLE!

draw polka dots inside this heart!

Finish this puppy face!

decorate this cute little notebook!

this star is so bright it needs sunglasses!

draw little hearts all over these scissors

Draw rainbows inside the lenses!

What kind of emojis are these? Please give them some faces!

Finish this house!

SCHOOL STUFF WORD SEARCH!
Color in the words as you find them!

```
A G R R @ Z E U L G P B K @ R
P D H I S T O R Y D E X J J F
R E H C A E T T O U N C B N T
E M A T H E M A T I C S K O E
B V P X U L N E P B I E R T N
S S K C A N S I U C L B O E K
R E N E P R A H S V E I W B S
O S C H C N U L B O O K E O E
S E A M R R E K C O L D M O D
S W D R A O B K L A H C O K U
I E O T E R A S E R S D H U O
C M L S C I E N C E @ S F F M
S M O U T S M L I B R A R Y F
@ K S E T A M S S A L C @ W @
R V A T U E W L N R D P @ L N
```

HOMEWORK SCISSORS LIBRARY SCIENCE
TEACHER GLUE LUNCH MATHEMATICS
NOTEBOOK ERASER CHALKBOARD HISTORY
PENCIL PEN LOCKER CLASSMATES
SHARPENER BOOK DESK SNACKS